V 2654
E 11

# RÉPONSE
## DE
## M. JERÔME,
### RAPEUR DE TABAC,
## A M. RAPHAEL,

Peintre de l'Académie de S. Luc, Entrepreneur général des Enseignes de la Ville, Fauxbourgs & Banlieue de Paris.

Se trouve A PARIS,
Chez JOMBERT fils, Libraire, rue Dauphine.

M. DCC. LXIX.

# RÉPONSE
## DE M. JÉRÔME
## A M. RAPHAEL.

JE te l'ai toujours dit, mon ami Raphaël, quand tu es une fois imprimé dans la boisson, tu babilles à tort & à travers ; tu jaspilles, & tu ne sçais ce que tu dis. Il falloit que tu eusses bien fait la ribotte, quand tu m'as écrit cette grande Lettre dont je n'en aurois pas compris la moitié si je ne me l'étois pas fait expliquer; car ce n'est pas là comme nous causons tout naturellement ensemble. Mais parce que tu as été en Cinquiéme, tu fais l'entendu, tu vas me chercher des alibiforains que tu as ramassés apparemment en écoutant les autres. Tiens, crois-moi, mon ami, quand t'auras queuques pintes de vin dans la tête, vas te coucher, ça vaudra mieux.

Il y a bien pis, c'est que si tu ne sçais ce que tu dis, tu ne sçais aussi ce que tu fais, témoin de ça que tu vas donner ma Lettre à un quel-

qu'un que tu ne connois pas. Il t'aura dit, je ne la veux montrer qu'à un de mes amis, & cet ami là, c'eſt un Imprimeur qui n'a pas de ceſſe qu'il ne l'ait moulée, pour à celle fin qu'elle ſoit lue de tout le monde ; te vla bien avancé ! Puiſque tu voyois qu'il étoit le Neveu de ce portrait d'un Maître-de-Camp, tu devois bien te douter que c'étoit quelqu'un comme il faut. Or, mon ami Raphaël, il faut ſe méfier de ces gens-là comme du Diable. Vois-tu, ils s'imaginent que toi, moi & tout plein d'autres, nous n'avons été mis au monde que pour les faire rire. Ils ne ſe ſoucifſent pas ſi ça fera de la peine à quelqu'un. Quand ils ſont à boire avec leurs camarades, il faut toujours que la converſation tombe ſur le prochain, & quelquefois encore ſur ceux qui ſont à table avec eux, pour peu qu'ils ne ſoyent pas du même calibre. Sçais-tu à quoi leur aura ſervi la Lettre que tu as ſottement lâchée ? à faire des gorges chaudes de ces pauvres Peintres, qui ſont pourtant de ſi bonnes gens, ſi tranquilles dans leurs atteliers, ſi occupés, qu'ils n'ont pas le temps, comme on dit, de ſe donner au Diable, ni de dire du mal de perſonne. Encore n'eſt-il pas ſûr qu'elle ne

leur ait servi qu'à cela ; elle aura peut-être fait aussi qu'on aura bien dit des malices sur les personnes, hommes & femmes, dont les portraits étoient aux Tableaux : vois de combien de péchés tu es la cause!

Tu me diras, est-ce que je pouvois deviner cela ? Il étoit si gentil, il avoit l'air si doux, il étoit habillé sans façon, il causoit à faire plaisir. Défie-toi de ça : tu ne sçais pas ; il s'en vont le matin ( ils appellent ça *en chenilles* ) courir par tout, & souvent même où ils ne devroient pas aller. Ce qu'il y a de pis, c'est qu'ils s'habillent comme ça afin de n'être pas reconnus ; avisez-vous, par hasard, de leur dire pisque leur nom, c'est un beau sabbat ; ils se fâchent, & prétendent qu'on devoit les deviner. Est-ce que tu ne vois pas comme ils sanglent des coups de fouet aux Charretiers & aux pauvres Fiacres, quand ils sont dans leurs maudits cabriolets, où ils courent à travers choux, comme si le Diable les emportoit. Tiens, après ce que j'ai vu, je les crains comme la galle. Une fois que je passois dans cette rue qui est si courte, tout auprès des Quinze-Vingts, il y avoit un beau Monsieu en Rédin-

A iij

gotte grife qui faifoit raccommoder quelque chofe à fon cabriolet; il y avoit deux beaux Chevaux à ce cabriolet: on voyoit bien qu'il étoit à quelqu'un, mais on n'étoit pas obligé de fçavoir que c'étoit là le Maître. Hé ben, vla que pendant ce temps-là un honnête Bourgeois paffe fans malice entre lui & fon cabriolet; vla que ça le fâche lui, & qu'il crie à ce pauvre honnête homme: *Paſſeras-tu, hé!* en le tutoyant comme s'ils avoient gardé les Cochons enfemble. C'étoit pourtant un homme qui avoit un bon habit noir, & tout au moins quelque Marchand de la rue Saint Honoré. Cela m'avoit mis en rage; je ne dis rien pourtant, car ce n'étoit pas moins qu'un Duc. Il eſt mort le pauvre diable; il avoit bonne mine, mais il étoit bien mal aifé.

Je difois donc que tu ne devois pas lâcher ton écriture, & puis, qu'eſt-ce que tu avois affaire de l'écrire; de quoi diable t'avifes-tu de faire l'Ecrivain? Il n'y a que des horions à gagner, demandes plutôt. Et encore, fur quoi écris-tu? Sur la Peinture. Quoi, parce que tu as fait de mauvaifes Enfeignes, qui ne font rire qu'à caufe que tu t'y fais connoître pour un bon

Riboteur: *sitio*, j'ai soif. Ce qui veut dire que tu dors salé, comme on m'a dit que disoit un certain M. *Rabelais*, grand Rieur du temps du Roi Dagobert. Mais mon Parrein que tu connois, qui vend des couleurs à tous les Peintres de l'Académie, m'a dit que tu ne t'y connoiſſois pas. Il s'y connoît lui; il voit d'abord s'ils ont bien employé les couleurs qu'il leur a fournies, & ſçais-tu comment? C'eſt quand il ne les reconnoît plus. Hé bien! il a lû ton griffonnage, & m'a dit que tu n'y voyois goute. Tu as beau dire *& moi auſſi je ſuis Peintre*, il dit que tu n'es qu'un Barbouilleur. Mais diras-tu je ſuis d'une Académie? hé bien! cela n'empêche pas, & il y en a plus des trois quarts qui font comme toi. La preuve que tu n'es qu'un âne, c'eſt que ton Académie ne t'a pas fait Profeſſeur, malgré qu'ils ſçavent que tu fais la figure, & qu'ils ayent grand beſoin de Figuriſtes pour figurer à l'Hôtel d'Aligre.

D'abord tu te plains qu'on ne t'a pas donné un Livre ſans payer; demandes à ce Monſieu qui t'a fait mouler, il a bien plus d'écus que nous, & pourtant il ne donne pas ta Lettre *gratis* au Public. Après, tu critiques un grand

Tableau où eſt Monſeigneur le Gouverneur; tu dis, il a voulu faire un bon Tableau, il en a fait un mauvais; fy, ça eſt malhonnête; ça te fera paſſer pour un Garçon mal élevé. Et puis, ça n'eſt pas vrai, il n'eſt pas mauvais ce Tableau, puiſque ceux qui s'y connoiſſent le trouvent bon. Si tu diſois, il n'eſt pas auſſi bon que le Peintre auroit voulu le faire, paſſe; on ſçait bien qu'on fait ce qu'on peut & non pas ce qu'on veut. Par après, tu nous compte que Monſeigneur a meilleure mine que ça; je crois bien, le Tableau n'eſt qu'une copie de lui, cela ne remue pas, au lieu que ſon viſage eſt tout plein de vie & qu'on y voit tout plein de mouvemens, qui, accompagnés de paroles obligeantes, vous renvoyent tous contens. Le Peintre ne peut pas faire ça. Pour moi, je l'ai vu; il m'a paru fort agréable dans ſon Tableau : il ne te plaît pas à toi, il me plaît à moi, nous voilà quittes; tu ne me donnes pas de bonnes raiſons pour qu'il te déplaiſe, je ne veux pas te dire pourquoi il me plaît. Ah! c'eſt ſa jambe : hé bien, ſa jambe elle eſt comme elle doit être; quand on eſt à cheval, on tend la jambe. Tu dis qu'il fait la moue, perſonne ne voit cela que

toi. Tu étois de mauvaise humeur dans le premier moment, parce qu'on ne t'avoit pas donné le petit Livre; c'est ce qui fait qu'avec un peu de *piot* dans la tête, tu leur as vu à tous la grimace qu'ils ne faisoient pas, mais que tu faisois toi. Ben mieux, si j'y trouvois quelque chose à redire, ce seroit qu'ils ont des physionomies trop agréables pour des gens qui n'ont pas fait le métier de *casse-cou* au Marché aux Chevaux; j'aurois voulu qu'ils eussent les yeux fichés entre les oreilles du Cheval, comme tous ceux qui ne sont pas bien stylés à se tenir là-dessus.

Mais, je t'en prie sur-tout, ne viens pas me parler d'Académie à propos de cheval. Cela te va bien, à toi qui en es d'une. Je n'ai pas fait mes études, mais j'ai demandé à un Abbé qui sçait bien le Latin (car il demeure à la Sorbonne,) ce que ça vouloit dire, *Académie*; il m'a dit, dit-il: C'est un endroit où l'on se promene, où l'on raisonne sur les Sciences & sur les Arts. Queu rapport ça a-t-il à un endroit où l'on apprend aux chevaux à courir, & aux hommes à monter dessus?

Pour revenir à notre Tableau, dis-moi un

peu, comment veux-tu qu'on fasse tenir dans une toile qui n'a que 10 pieds de haut, (je le sçais bien, car c'est mon Parrein qui l'a fournie), comment veux-tu que ça contienne une grande statue qui en a peut-être plus de trente, à moins que de la mettre en petit tout au fond ? Comment veux-tu qu'on la voye mieux quand on est obligé de mettre devant, tant de grands personnages sur de grands chevaux ? Pardine, faut être raisonnable, faut pas demander l'impossible. Qu'est-ce que ça t'avance de voir là tout à ton aise cette statue ? Tu n'as qu'à aller sur la place, elle y est toujours ; mais ces personnes-là, comment feras-tu pour les voir quand tu voudras, & surtout Messieurs les Echevins qui ne le sont déja plus. Tu vois donc bien qu'il faut qu'ils soient là, & comme ça.

A présent, dis-moi, qu'est-ce que t'ont fait ces chevaux pour leur dire des injures ? Est-ce à cause que tu en as fait un qui n'a pas seulement la bonne mine d'un âne ? mais puisque tu y trouves à redire, que ne dis-tu ce que c'est ? Tu ris, tu gausses, tu veux les recomparer à un certain Rossinante. A la bonne heure, c'étoit un cheval, à ce qu'on m'a dit, qui étoit maigre,

mais c'étoit un cheval enfin de chair & d'os; ils ne sont donc pas estropiés. Est-ce que tu leur reproches d'être trop maigres ? on se moqueroit de toi ; on voit bien qu'ils sont bien refaits. Ils appartiennent à des gens qui ont de la paille dans leurs sabots, & ces chevaux-là se portent aussi bien que leurs maîtres. On a bientôt dit cela ne vaut rien, mais il faut dire pourquoi. Est-ce qu'ils ont le poitrail trop étroit, les jambes trop longues ? Enfin on dit quelque chose. Tu serois bien embarrassé si on t'obligeoit à dire tes raisons. Tu criailles encore contre les petits garçons qui ramassent de l'argent, & c'est ce qui m'a fait plus de plaisir, à moi, ça m'a fait ressouvenir que nous y avons attrapé un écu & trois pièces de douze sols que nous avons mangés ensemble. Ah mais ils ne sont pas beaux garçons ; dame ils sont comme toi & moi. Est-ce que nous étions de beaux enfans ? Nous n'étions pas élevés à l'ombre pour conserver nos teints frais comme ces beaux Messieurs qui font imprimer. Mais je voudrois bien les voir peindre au grand soleil comme toi, ou raper comme moi, ils seroient bientôt sur les dents. Tiens, ça n'a pas plus de force qu'une puce, ça ne dure rien au tra-

vail. Et tu vois bien cette peau bien liſſe, hé bien, ils l'uſent en moins de rien à la frotter ſur des viſages repeints où il y a un mordant qui les ronge bien vîte. Tout ça, c'eſt de la crême fouettée, belle montre & peu de rapport.

Je ſuis fâché que tu ayes voulu faire le Juge ſur ce Peintre, car mon Parrein qui le connoît bien, m'a dit que c'eſt un bien habile homme, que ça vous deſſine d'une correction charmante, avec de la grace, de la naïveté, enfin, que ſçai-je moi, il eſt dans l'admiration, & il s'y connoît lui ; c'eſt bien le contraire de toi ; il eſt enchanté, il eſt étonné que ce Peintre ait fait les têtes de ſes Perſonnages ſi bien, les velours ſi velours, les chevaux ſi vivans & ſi bien faits; car il m'a dit à l'oreille que juſques-là ce n'avoit pas été ſon métier, & que c'étoit un Peintre de nudités anciennes. Vlà ce que c'eſt de s'informer, ſi tu avois demandé cela, tout le monde te l'auroit dit.

Après ça, qui ſçait ſi ça ne lui fera pas de la peine, ſi on va croire que c'eſt vrai ce que tu as dit; dame, quoique tu n'ayes prétendu que gouailler ſans mauvais deſſein, que ſçait-on?

( 13 )

Vraiment, je sçais bien que si tu disois ce scrupule là à ton beau Monsieur, il se mettroit à rire. Bon, est-ce qu'on ne verra pas ( ce seroit-il ) que ce n'est qu'un badinage, un après-soupé, une envie de contredire quelqu'un qui disoit trop de louange? Est-ce que vous croyez qu'on sera assez bête pour donner à cela plus de valeur que ça n'en a? Tout ça peut bien être, réponds-je, mais pas moins je crois que ce n'est pas trop bien fait.

Par exemple, c'est vrai que tu as dis à l'autre, les arbres sont trop bleus, mais ce n'est pas un grand mal, & c'est bien aisé à réparer. Le Peintre l'auroit bien sçu de ses amis, quand tu ne lui auroit pas dit. Ma foi, mon pauvre ami, ne vas pas recomparer ton feuillage à celui-là, mon Parrein m'a dit que ce Compere-là sçait bien torcher ça autrement que toi.

Tu lui fais une vraie tracasserie sur un nez retroussé. Est-ce que tu ne sçais pas qu'un Ecrivain, qui a de l'esprit comme quatre, a dit quelque part, qu'il ne falloit qu'un petit nez retroussé pour renverser les Loix d'un Empire? Je n'ai pas appris de latin, mais je sçais cela, parce que j'écoute, & que je ne me dépêche

pas de parler sans sçavoir. Et puis est-ce qu'il est défendu aux Femmes de quelque chose d'avoir un joli petit nez retroussé ? Il n'y a qu'à leur défendre tout de suite d'être jolies ; il n'y en a déja pas trop qui abusent de la permission. Tu te plains qu'on a mis devant le Garçon déguisé ce qui pouvoit le tenter, c'étoit bien le jeu ; c'est justement ce qu'il falloit, pour voir s'il y mordroit. Il ne les auroit peut-être pas vuës sans cela ; quand on ne se doute de rien, on songe à autre chose. Tu grondes encore de ce que l'Homme au stratagême a l'air d'un fin matois. Est-ce que tu ne sçais pas que ce Monsieur Ulysse étoit un retapé ? Si le Peintre a fait cela, il a mardine bien fait.

Qu'est ce que tu veux dire avec ton Tableau verd verd ? Il faut bien qu'il y ait du verd, puisque ça représente la Campagne où il y a de la verdure, hors cela, qu'est-ce qu'il y a de verd ? Vla comme tu fais, tu dis un mot qui te paroît drôle, & tu crois en être quitte, & qu'on en rira sans regarder si tu as raison ou non. Pour moi j'ai regardé de près la Peinture, & je l'ai trouvée charmante. Il y a les plus jolies filles du monde, on n'en trouve pas quatorze à l

douzaine de celles-là. Et puis c'est que c'est peint avec un air de facilité, avec une gentillesse, il y a de si jolies carnations, cela réveille, j'aime ça moi. Ma foi, tu as beau dire, celui-là n'est pas manchot, & ses Tableaux sont bien agréables, tout cela est vivant, ça remue que c'est un plaisir.

Tu ne sçais pas où ils vont ni d'où ils viennent; & quand nous allons à la Butte Montmartre, & que nous voyons passer là-haut des gens qui vont à leurs affaires, est-ce que nous sçavons où, à moins que de le leur demander? Ce n'est pas comme dans la Plaine Saint-Denys où l'on voit le chemin, sur une Montagne; à peine le voit-on quand on y est. Je ne te le mâcherai pas, tu n'es qu'un maladroit de t'aller attaquer à ces gens-là. Ils sont armés jusqu'aux dents. Il y a long-temps que cela bat le fer, & ce n'est pas à eux qu'on en remontre.

Tu n'es pas content du Tableau de cette Dame à sa toilette. Je sçais bien qu'elle est plus jolie & plus guaye que cela; je la connois, car c'est moi qui rape le tabac pour le Valet de chambre, pas moins je la trouve charmante dans son portrait, & son Mari un gros papa de

bonne mine. Ils ne rient pas à gorge déployée comme tu voudrois ; car tu es pour les gros ris, mais ils ont l'air gracieux, & c'est tout ce qu'il falloit selon moi. Si tu sçavois, tiens, c'est bien les plus honnêtes gens, aussi ils aiment bien ceux qui le sont, je t'en réponds ; & vla comme j'aime qu'on soit.

Tu rabâches aussi en parlant de ces Femmes qui jouent de la musique, qu'on regarde celle qui n'est pas jolie, & qu'on écoute celle qui l'est davantage. Qu'est-ce que ça te fait à toi ? Elle ne te paroît pas assez jolie, laisses-la jouir de sa bonne fortune. Mais l'autre qui est plus jolie ; eh bien, c'est apparemment qu'elle joue encore mieux ; & ça fait qu'on l'écoute ; & si c'est cela que le Peintre a voulu faire comprendre, qu'as-tu à dire ? J'en dis autant de ces trois Portraits qui nous regardent ; tu n'as qu'à t'imaginer qu'il passe quelqu'un qui leur dit bon-jour, Messieurs & Dames, & tout d'un coup les voilà tous qui le regardent, & ça fait qu'on a le plaisir de les voir ; est-ce que le Peintre n'est pas le maître de supposer ça ? Ah ! mais, ils ont de grands yeux ; eh bien, s'ils les ont ! Va, quand il les auroit faits un peu plus grands, est-ce qu'on

qu'on se brouille avec les gens pour cela ? Va-t'en dire à quelqu'un qu'on a tiré, on vous a fait les yeux bien grands, tu seras bien reçu.

Vla ta diable de gueule, tu vois un Gigot, encore qui n'est pas cuit, un Pâté, & tout aussitôt voilà le plus beau Tableau du monde. Vraiment, il est à tromper, mais il ne faut pas être mené comme ça par la gourmandise. Est-ce qu'il n'a pas fait aussi une Boule & des Livres, qui sont tout au mieux ? Ça fait que tu n'as pas l'attention d'appercevoir l'Ouvrage d'un Peintre qui en vaut bien d'autres. Comment ! Toi qui es un Dessineur, tu ne vois pas cette Bosse blanche, ces Papiers, ce Compas, ces Portefeuilles ; tout cela sort pourtant de la toile : ah ! c'est qu'il n'y a rien à manger. Du moins, tu aurois dû remarquer ces Pêches si belles, si fraîches : apparemment que tu aimes à graisser le couteau. Tu n'as pas vu non-plus ces deux Tableaux de bas relief ? Tu les auras pris tout bonnement pour de la Sculpture. Je n'y ai pas été attrapé moi, car je touche à tout, quoique les Suisses ne veulent pas. Mais tu as passé là-devant comme quelqu'un qui ne se connoît pas en Sculpture, & il faut bien que tu en conviennes,

B

puisque tu n'en as presque rien dit, & pourtant mon Parrein m'a dit qu'il y avoit gras à mordre. Mais ma foi, mon ami, je t'avertis que tu ne te connois pas mieux à la Peinture.

Preuve de ça, c'est que tu as pensé être attrapé à ces Tableaux faits à l'aiguille. C'est du bon Ouvrage ça; mais je n'y ai pas été pris, j'ai vu la maille, je regarde de près moi. Et puis mon Parrein m'a dit que les Tableaux sur quoi ça est fait, sont encore plus beaux. Vrai j'ai été aussi aise que toi de voir ces Portraits-là. Il y a un certain intérêt intéressant. Ça fait plaisir, ça fait de la peine, nous aimons tant notre bon Roi, nous regrettons si fort notre bonne Reine; mais il faut vouloir ce que Dieu veut : toujours est-il vrai que nous prenons tant de plaisir à voir ces Personnes-là, que nous sçavons bon gré au Peintre qui nous les montre.

Tu en reviens toujours à critiquer, en voulant que les Tableaux soient aussi beaux que la Nature, témoin ce que tu dis sur le Portrait de Monseigneur le Ministre. Songes donc que lui est bel & bien l'ouvrage de Dieu, qui lui a fait le corps & l'ame, au lieu que son Portrait n'est l'ouvrage que d'un homme; dame, il faut bien

qu'il y ait de la différence. Tu as été bien aise de voir celui-là qui est debout avec une veste de fer, & moi aussi j'en étois bien curieux; il a l'air résolu ; vantes-t'en.

Te vlà encore, tu bavardes à tort & à travers sur les Tableaux de Mars surpris par Vulcain & de Psyché, & ce sont justement deux des plus beaux Ouvrages qu'il y ait eu en Tableaux; je le sçais bien, mon Parrein me l'a dit; & puis, qu'est-ce que tu dis ? Il falloit bien que cet Amour fût grand, gros & long, puisqu'il étoit pour avoir une Maîtresse. Tu nous vas chercher un méchant casaquin que tu as donné une fois en ta vie à ma cousine Fanchon, & tu reproches à Mam'selle Nicole, que tu aimes tant, un cotillon de siamoise que tu as acheté pour elle à la Fripperie; il le falloit bien, puisque c'étoit ta brillante. Mais ce n'est pas là le mal, c'est que tu te fais passer pour un libertin, tout le monde ne sçait pas que c'est en tout bien & tout honneur. Laisses ça à ce Monsieur qui t'a attrapé ton écriture ; il n'y a que ces gens-là à qui ça va; encore le Compère m'a-t'il la mine d'avoir souvent du *gratis*, & du meilleur par dessus le marché.

B ij

Tu n'aimes pas la Vérité, mon ami, elle eſt par fois coriaſſe & de dure digeſtion. Seroit-ce à cauſe de cela que tu n'en dis guères ? Je te l'abandonne, quoiqu'elle m'ait parue une grande créature bien tournée. Mais le petit Anachorette, hem, ſçais-tu que ſi mon Parrein n'avoit pas crû que cela fût trop cher pour ſes moyens, il l'auroit acheté. Et cette pauvre Venus, tu en veux bien à ſa hanche, elle ne m'a pourtant pas choquée, & ſi je l'ai bien regardée, car j'aime beaucoup cet habillement-là. Dis moi un peu, eſt-ce que le coup-d'œil général du Tableau ne t'a pas fait plaiſir ? Il en a pourtant fait à tout le monde. C'étoit là de ces vérités qu'il falloit dire.

Je te trouve toujours faiſant quelque bévue. Où diable vas-tu chercher qu'il y eut des Syndics dans le temps de l'hiſtoire de ce Général ? Eſt-ce qu'il y a des Syndics dans un Sénat ? Paſſe pour le Bureau de nos Communautés, auſſi cela va comme ça peut. Faut voir comme nos Jurés font la ribotte à nos dépens ; mais il faudra bien qu'il y ait une fin. Qui eſt-ce qui ſçait mieux que toi & moi combien l'argent eſt rare ? Pas par-tout pourtant, témoin ce gros Monſieur pour qui je rape de ſi bon

Tabac; qui m'y fait toujours mêler du Macuba, & pas moins, fait pendre & fouetter ceux qui l'apportent. Va, je n'ai pas fait mes études, mais j'ai dans la tête des idées qui arrangeroient bien tout cela; puisque tout le monde s'en mêle, je peux bien rêver aussi. Je ne te les dirai pourtant que quand tu m'auras écrit la Lettre sur les Hommes de bois. C'est drôle, des Hommes de bois! Est ce qu'il y en a à.

Revenons à nos Tableaux. Je sçais bien que tu n'aimes pas l'Hymen, puisque depuis le tems tu n'as pas encore voulu épouser ma Cousine Fanchon, & la pauvre fille s'en chême. Il faudra pourtant bien que ça finisse. Mais il ne faut pas que ta mauvaise humeur te fasse t'en prendre à des Tableaux, qui en sont fort innocens. Puisque tu t'accommodes mieux de l'Amour, parlons-en. Je ne suis pas de ton avis, il est bien vrai que je n'aime pas cet Amour, il n'est pas bien gentil ; mais tu ne sçais ce que tu dis, quand tu prétends que la petite Fille passeroit à travers la couronne ; quand cela seroit, ne vois-tu pas que cet Amour, qui est une Estatue, ou ne la lâchera pas, ou ne la donnera

B iij

qu'à quelque grande Fille forte, vigoureuse, enfin en âge, & que cette petite Morveuse, qui s'avise de le prier avant le temps, ne l'aura pas? Otez-vous de-là, ma belle enfant, laissez celles qui sont pressées faire leur prière. Tu ne lui trouves pas d'épaules, mais à cet âge-là on n'en a guères, il lui en viendra en grandissant; & ses pieds ne grandiront pas, parce qu'elle aura soin de mettre des souliers bien serrés; elle n'a pas encore l'avantage d'avoir les doigts tout récroquevillés, mais donnes-toi le temps, elle s'estropiera comme les autres.

Tu cries contre la Blonde, & ta Mam'selle Nicole qui est rousse, comment t'en accommodes-tu? Et pourquoi donc donnes-tu à son occasion, tant de chagrin à ma Cousine Fanchon? A la bonne heure, que tu raisonnes sur la couleur des Blondes, puisque tu t'en escrimes; mais veux-tu sçavoir où tu t'embrouilles; c'est quand tu veux qu'elle se jette en avant de la fenêtre. Ne vois-tu pas que c'est une Demoiselle d'une certaine façon, qui est à son aise, puisqu'elle a des rideaux de taffetas & des habits de belle toile d'Hollande? Elle ne demeure donc pas au troisiéme au-dessus de l'entre-sol,

comme Mam'felle Nicole, mais bien au premier, & dans la rue Saint Honoré. Il faut donc qu'elle fe retire en arrière, pour que tous les paffans ne voyent pas la petite galanterie qu'elle fait à fon bon ami. Auffi n'a-t-on pas eu envie de lui faire dire toutes les folies qui t'ont paffé par la tête.

Enfin, te voilà donc content; c'eft bien heureux, la petite fille, le petit chien, je le crois bien. Mon Parrein m'a dit qu'il n'avoit jamais rien vû de plus beau, même de ce Peintre-là, qui eft un vigoureux garçon quand il s'y met. Je n'aime pas à la vérité, non plus que toi, ce méchant garnement qui a voulu tuer fon Pere, ça porte malheur ces vilaines hiftoires-là. C'eft dommage que ce Peintre faffe comme ça de mauvais rêves, témoin cet autre qu'on culbute de fon lit. Mon Parrein m'a pourtant dit qu'il y avoit bien du bon dans le Tableau & que c'eft par accident qu'il a donné dans le pot au noir. Tiens, il me vient une idée, je voudrois qu'il nous fît un pauvre jeune homme qui vient de tirer à la Milice, qui attrappe le billet noir, & qui apporte cette nouvelle-là à fa famille. J'ai vu déja un Tableau de cette hiftoire-là, il n'e

B.iv.

toit pas beau, ça n'étoit pas par un bon Peintre, & pas moins, ça faisoit venir les larmes aux yeux, juge donc, si celui-ci vouloit s'en mêler, ce que ce seroit ; on n'y tiendroit pas. Dame, je remarque tout, & si pourtant je ne fais pas l'entendu.

Tu ne le fais pas mal, toi, quand tu te berces de l'envie d'être reçu à l'Academie Royale, ce n'est pas encore ton tour, ni celui de bien d'autres ; oh, oh ! cela est difficile ! Demandes à tes confreres. Mais cela te donne occasion de dire des choses convenables au sujet de notre bon Roi, tu me la volé, mais j'en suis charmé. De-là tu passes à une petite famille dont tu me fais un Tableau qui m'a attendri. Je ne sçais, ma foi, de qui tu veux parler. Je connois tant de bonnes gens à qui cela va ! mais, tiens, ce n'est que parmi le petit monde qu'on voit cela, au diantre, si les autres s'en doutent, & pourtant ils nous méprisent. Hé bien ! il faut tâcher d'être honnêtes & heureux dans son coin ; tu aurois pourtant bien pu te passer de drapper le bon mari ; qu'est-ce que cela fait qu'il soit large, s'il est bon homme ? tu en veux aux maris, tu as beau faire, tu y viendras.

« Ah ça, avoüe que tu étois bien Brindzing, quand tu m'as écrit. Tu bats la campagne, & il faut pour te répondre, que j'en fasse de même. Voilà que tu réviens encore à ce même Peintre, qui t'a déja tant passé par les mains. Tu ne veux pas que la Nourrice du Roi Tripoléme soit une bonne Nourrice. Tu ne sçais donc pas que tout le monde l'est depuis que ce fameux Genevois a déclamé sur ce chapitre, & qu'il a été suivi par je ne sçais combien de grimauds, qui ne se doutent seulement pas de ce qu'on peut dire contre cette nouvelle fantaisie de mode. Je ne sçais rien moi, & cependant je sçais cela. Elle n'a guères de gorge, donc elle ne doit pas nourrir. Demandes à tout pleind de Dames de condition & autres qui n'en ont point du tout, & qui pas moins font de belles nourritures avec de la bouillie & de l'eau de gratin. Conviens donc que tu t'es diablement embrouillé par l'envie de bavarder. Tu fais le Railleur, & tu crois rire en disant que quand le pain est à bon marché on fait beaucoup d'enfans : C'est ce que tu as dit de plus raisonnable. C'est bien du vrai cela. Je ne sçais pas si ç'a été l'idée du Peintre, mais en tout cas elle est bonne. Je

n'ai pas appris l'Hiſtoire, au moyen de quoi je ne ſçaurois te dire s'il a eu d'autres raiſons ; mais ſûrement il ſçait bien ce qu'il fait. Au pis aller, s'il a mis des petits Amours, il me ſemble à moi, que quand ils ſont jolis, cela ne gâte rien nulle part.

Tiens Raphaël, vois-tu, faut être juſte, faut parler à charge & à décharge. Tu le tracaſſes par-tout où tu trouves qu'il n'a pas bien fait à ton gré, & tu ne dis preſque rien de je ne ſçais combien de petits Tableaux que tout le monde trouva charmans. Mon Parrein m'a dit que ce ſont des petits *Albanes*. Je ne ſçais pas ce que c'eſt, mais j'ai vu que cela vouloit dire qu'il étoit bien content.

Tu t'embarbouilles bien auſſi touchant ce qui concerne le Dieu de la Bouteille. Comment ? Il ne faut pas être vigoureux pour bien boire. Et puis c'étoit un vivant qui n'étoit pas aiſé quand il étoit un peu collé ; il en avoit tant roſſé. Il faut être fort pour battre les gens quand on eſt gris. De plus, eſt-ce que tu ne ſçais pas que les Buveurs aiment les groſſes Dondons.

Pardine, j'aime bien à t'entendre dire : Cela eſt mal deſſiné, cela n'eſt pas bien colorié. Tu

conviens toi-même que tu n'as appris ni l'un ni l'autre; où si peu que ce n'est pas la peine de le dire; cependant tu fais le plaisant. A un autre Tableau, le Centaure est trop blanc; il a les pieds cassés; tu ne sçais donc pas que ce Centaure-là n'étoit pas un polisson, qu'il avoit du linge blanc tant qu'il vouloit. C'étoit un Précepteur, un Docteur, un Sçavant, & qui avoit même des qualités qu'ils n'ont pas tous, & qui ne sont pas données à tout le monde. Comment sçais-tu s'il a les pieds cassés, puisqu'à peine lui voit-on le train de derriere? Il ne faut pas être méchant, & penser mal des gens parce qu'on ne voit pas ce qu'ils font. Et puis, pourquoi tracasser pour des miseres? on m'a dit à moi que ce jeune homme-là avance à merveille, & je crois ce qu'on me dit quand ce sont de bonnes gens qui me le disent. Il n'y a qu'une cervelle comme toi qui puisse s'aviser de comparer Vénus à la sœur Magdeleine; après tout, c'est une bonne fille, il est toujours bon de lui ressembler.

Je te reconnois bien, tu aimes mieux un pâté qu'une belle maison, de belles pieces d'eau : si, est-ce qu'il faut être comme ça sur sa bouche?

D'ailleurs, cela empêche-t-il que ce ne soient de beaux Tableaux ? Hé bien, s'ils ne te plaisent pas, ils plaisent à d'autres, aussi bien que les dogues, les oies & autres bêtes. Tu n'en aimes que les œufs, c'est ton genre; restes-y, & si tu avois bien fait, tu n'en serois pas sorti, & tu ne mettrois pas dans le cas de te dire: Savetier, ne passe pas la semelle.

C'est ce qui t'arrive, quand en revenant à ce Peintre à qui tu en veux tant, tu t'avises de dire, qu'Endymion a une jambe & une cuisse monstrueuse. Qu'en sçais-tu ? Pourquoi est-ce que personne ne voit cela que toi ? Celle-ci a la peau trop rouge; celle-là est flagellée. Cela te va bien: eh ! pardine, est-ce que tu crois que toutes les femmes sont aussi blanches que Mam'selle Nicole la Rousse. Il y en a bien davantage de brunes, qui n'en valent pas moins leur prix. Mais j'entends ce que cela veut dire; tu mitonnes de planter là ma cousine, parce qu'elle est un peu brune: mais, écoute Raphaël, ne t'en avises pas, vois-tu, je suis son cousin, & je ne badine pas.

Je n'ai pas envie qu'elle tombe dans le cas de devenir un modele honnête. Vraiment, tu

en tiendrois de beaux discours à en juger par ce que tu dis de cette pauvre honnête fille qui a été entraînée par la misere à faire ce vilain métier. Voilà bien des raisons ; hé bien, c'est une pauvre fille à qui une femme du métier a dit, vous voilà misérable, qu'est-ce que vous voulez faire ? broder ! vous gagnerez huit sols par jour ; mendier ! vous serez arrêtée ; je connois un fort honnête homme de Peintre, qui se sert de modeles, qui les paye bien, & qui n'est pas vicieux ; vous gagnerez votre argent sans danger. Elle l'a crue ; mais vla qu'elle devient si honteuse qu'elle se met à pleurer. La femme, qui ne l'a pas tout-à-fait abandonnée, la reconforte en pleurant, parce que quand une femme pleure, ça fait pleurer l'autre. Elle la cache avec ce qu'elle trouve le premier sous sa main, (son mantelet) ; tu voudrois qu'elle la couvrît de sa Robe ; oui, mais nous ne la verrions plus. Donne-toi le temps, elle va le faire tout-à-l'heure. Le Peintre lui dit, qu'est-ce que c'est, Mademoiselle ? Ne vous chagrinez point, ne pleurez pas, tout de gré, rien de force ; je vous en estime davantage : si cela vous fait tant de peine, r'habillez-vous, j'en chercherai une autre.

Ça me fait souvenir d'une histoire quand j'étois chez M. *Couſtou* le pere, où je pilois le marbre pour les Compagnons qui faiſoient du ſtuc. C'étoit un fier Luron pour la Sculpture, auſſi-bien que ſon Frere, vantes-t'en ; auſſi il a laiſſé de bonne race. Il faiſoit ces grands chevaux qui ſont à Marly à l'abreuvoir. Un Monſieu qui l'étoit venu voir, ne trouvoit pas bon qu'il n'avoit pas fait la bride tendue ; lui qui ſçavoit que ça auroit mal fait, que ça auroit eû l'air de deux bâtons, ſçais-tu bien ce qu'il a répondu ? Monſieur, ſi vous étiez arrivé un inſtant plutôt, vous auriez vû la bride tendue ; mais ces chevaux-là ont la bouche ſi tendre, que cela ne dure qu'un clin-d'œil. Eſt-il bon celui-là ? Vla comme faut répondre à ceux qui font les raiſonneux.

Je reviens à notre modele : c'eſt une vraie tracaſſerie que ce que tu dis qu'il y a déja trois heures de ſéance, & qu'il a bien fallu ce tems-là pour eſquiſſer le Tableau. Cela fait bien voir que tu ne prends guéres le modele. Eſt-ce que tu ne ſçais pas qu'on eſquiſſe toujours le Tableau, avant que la fille vienne, afin de ne la pas tenir ſi long-temps ? On attrape ce qu'on peut avec ces

Demoiselles-là ; elles se tiennent peu de temps & fort mal. A propos de ça, tu es un bien pauvre Ecolier ; qu'est-ce que tu as donc fait au Collége ? Comment, tu as besoin d'un Maître de Pension pour t'expliquer quatre mots de Latin ! Ah ! mon ami Raphaël, tu ne fais gueres d'honneur à tes Régens ?

Je laisse-là tout ce que tu as dit des Sculptures & des Images ; mais que t'a donc fait ce M. *Cochin*, que tu le baigne comme ça à l'Eau-Rose ? Qu'as-tu donc vu de si merveilleux ? Tiens, moi j'y ai regardé, à ces morceaux que tu appelles *de l'Histoire de France*. Quelle drôle d'Histoire ! On n'y comprend rien, & si il a mis en bas bien des paroles, on n'en est pas plus avancé. Je n'y ai vu, moi, qu'une confusion, un salmi, une macédoine de têtes, de bras, de jambes, qu'on ne sçait à qui elles appartiennent : il sembleroit une fricassée de Poulets. Et tout cela encore assez cochonnement dessiné ; & puis est-ce que c'est-là les habits ? Je ne suis pas une bête ; quand je vas dans les rues le jour de la Fête-Dieu, je regarde les Tapisseries ; c'est-là qu'on voit comment est-ce qu'on étoit habillé du temps du Roi-Dagobert ; mais ces

Deſſineurs ne regardent à rien. Et dans ces deſſins rouges, eſt-ce qu'il n'y a pas quelques cuiſſes qui ont bien de la peine à s'arranger avec les jambes pardeſſous les juppes, ſur-tout celui-là qu'il appelle *la compoſition*, & qui a l'air d'une Sainte qu'un Ange emporte en Paradis. Il y a la cuiſſe qui ne ſçait d'où elle vient ; c'eſt un *apoſthéme*.

Tu l'as bien ménagé ; hé bien, c'eſt un ingrat ; il a dit à mon Neveu, qui eſt ſon Frotteur, qu'il en étoit fâché ; qu'il aimeroit mieux être avec les autres, que c'étoit fort bonne compagnie. Ah ! que c'eſt bien fait.

Je ne veux pas m'embarraſſer de ce que tu as dit des Sculptures, exceptez que tu as voulu donner une petite tape en paſſant à ce Sculpteur qui eſt ſi habile homme, qui a tant de réputation ; tu coules là tout doucement qu'on n'a pas rendu la fineſſe, l'élégance & la nobleſſe de l'Original, à propos du Buſte de Madame la Comteſſe D.... Mon Parrein m'a dit que cela ne ſe pouvoit pas ; que quand une fois la Nature eſt à un certain point de beauté, on ne peut plus y arriver ; qu'on eſt bien-heureux quand on en approche tant ſeulement : &

il étoit bien content de la façon dont on en avoit approché.

A propos de cette Espérance, je ne te passe pas que tu as calomnié ma cousine Fanchon, en disant qu'elle t'a fait maigrir ; sembleroit-il pas qu'elle t'auroit fait attendre bien long-temps. Ah ! je crois qu'on y seroit bien venu à vouloir faire la sucrée avec un grivois comme toi ; va, je sçais à quoi m'en tenir. En tout cas tu t'en es bien dépiqué, car tu es gras à lard, & tu as la face ronde comme un Moine.

J'ai grand regret de t'avoir reprêté ma Lettre, si je l'avois déchirée sur le champ tu ne l'aurois pas récopiée & donnée à ce Monsieur & tout ce grabuge ne seroit pas arrivé. Ah çà, ne va pas lui donner celle-ci. Ce n'est pas que ça me fasse rien, mais c'est que je n'ai pas autant d'esprit que toi & je ne veux pas qu'on le sçache ; & puis, je n'ai pas fait mes études. Jarni que je suis fâché que cela soit moulé ! mais c'est que ton diable d'écrit m'a fait rire, & je suis comme je ne sçais combien de filles, je n'ai pas de force quand je ris. Adieu. Bon jour. Serviteur.

www.ingramcontent.com/pod-product-compliance
Lightning Source LLC
Chambersburg PA
CBHW030121230526
45469CB00005B/1739